경혜씨와 함께 쓰는 백일의 꿈

경혜씨와 함께 쓰는 백일의 꿈

지은이 임경혜와 나

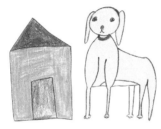

Wish your dreams come true

땡스&북스

나는 매일 저녁 8시에 일기를 쓴다. 나의 일기는 호동이와 익산이 분홍이가 주인공이다. 주말에는 우리 집에 있는 오리와 개구리, 달팽이 이야기가 있다. 일터에서 생긴 일과 안중근 전기에서 읽은 대목이 생각나면 쓰기도 한다. 안중근 선생님 전기는 난생 처음 서점에 가서 내가 고른 책이다.

때때로 나는 내가 크리스마스 장식나무처럼 느껴진다. 주렁주렁 매달려서 불이 켜졌다 꺼지는 전구들처럼 많은 생각이 시도 때도 없이 여기저기서 반짝거린다. 그래서 그 많은 생각들을

제대로 연결해서 이야기하기가 정말 어렵다.

나는 반짝이는 생각전구를 따라 날마다 많은 이야기를 쓰고 있다. 글자로 쓰기 어려운 내 마음은 그림으로도 그린다. 기분에 따라 나비와 꽃이 있고 호동이와 익산이 표정도 바뀐다. 그런데도 엄마나 선생님은 내가 맨날 똑같은 것만 쓴다고 하니 답답하다.

나는 1978년 2월 10일, 지금도 살고 있는 제주시 한경면 산양리에서 태어났다. 날 때부터 허약했던 나는 돌이 지나도록 일어서지 못하고 엄마라는 말도 다섯 살이 지나서야 겨우 했다고 한다.

8살에는 입학통지서를 받고 언니가 다니는 초등학교에 입학했다. 동네친구 하나 없이 집 안에서만 있던 나는 바깥세상이 너무 무서워서 언니 손을 꼭 잡고 학교에 다녔다. 그러나 2년 후 언니가 중학교로 진학하자 더 이상 혼자 학교를 다닐 수가 없었다.

1988년 10월, 엄마는 나를 데리고 제주시에 있는 도립병원으로 갔다. 태어나서 처음 구경한 제주 시가지는 사람이 많고

차가 붕붕 다녀서 엄마 치맛자락을 놓치지 않으려고 꼭 붙들고 있었다. 하얀 가운을 입은 의사는 나에게 몇 가지를 묻고 그림을 그려보라고 했다. 엄마와 나는 의사와 오랫동안 이야기를 한 후에야 집으로 돌아왔다. 그리고 그 다음해 3월, 나는 다시 제주 시내에 있는 특수학교에 입학했다.

새로 입학한 학교는 혼자서 스쿨버스를 타고 다녔다. 언제나 책상에 앉아서 알록달록한 색종이를 오리고 도화지에 색칠을 하는 시간은 참 좋았다. 교실 뒤 책장에 꽂힌 재미있는 동화책을 읽는 것도 좋았다. 미술대회에 나가서 상도 탔다. 학교에서 나를 이상한 눈으로 쳐다보는 사람도 없었다. 내가 좋아하는 것이 많은 학교는 가는 것이 즐거웠다. 나는 한 번도 결석을 하지 않고 초, 중, 고등학교를 졸업했다.

2005년 12월, 고등부 졸업을 앞두고 나는 엄마를 따라 서귀포에 있는 어느 회사로 갔다. 하얀 2층 건물과 잔디 정원이 예쁜 곳이었는데 바람이 너무 불어서 추웠던 기억만 더 많이 난다. 나는 엄마가 새로 사준 보라색 잠바를 입고 2층 상담실에서 처음 보는 선생님과 면담을 했다. 머리가 긴 그 선생님은 상냥

하게 이름과 나이를 물은 뒤 내가 하고 싶은 것, 되고 싶은 것을 물었다. 하지만 정말 그런 것은 지금껏 한 번도 생각해 보지 않았다. 왜 여기 앉아 있는 건지도 모르겠고, 처음 보는 사람하고 이야기하는 것도 싫었다. 그러나 옆에 엄마가 있으니 떼를 부릴 수도 없어서 그냥 입 다물고 고개만 푹 숙이고 있었다.

그날 이후 나에게는 불행이 시작되었다. 아침이면 회색 승합차를 타고 출근을 하고 내가 싫어하는 것들을 해야 했다. 나는 혼자서 가만히 앉아 있는 것이 좋다. 아무도 없이 혼자서 이야기도 잘 한다. 혼자서 책을 보거나 그림 그리는 것도 좋다. 그러나 다른 사람들과 같이 빵이나 쿠키 만드는 것은 싫다. 같이 휴게실에서 커피를 마시는 것도 싫다. 1박2일로 캠핑장 가는 것도 싫다. 책은 좋아하지만 같이 도서관 가는 것도 싫다. 심지어 육지로 여행을 가야 한다니, 그런 것은 정말 싫다.

출근하면 작업실에서 큰소리로 울었다. 내 머리를 주먹으로 때리고 발로 바닥을 쿵쿵 치면서 울었다. 욕도 하고 옆에 있는 창석이 오빠도 때리고 동생들도 때렸다. 그리고는 내가 더 크게 울었다. 학교에서는 이런 떼쓰기를 하면 내가 좋아하는 책을 보

거나 그림을 그릴 수 있었다. 그러나 하얀 집에서는 도무지 내 방법이 통하지 않았다.

나는 제빵실 물건을 집어던져서 와장창 깨버리고 내 손등을 물어서 이빨자국을 만들어 보이기도 했다. 그럴 때마다 왜 이런 행동을 하면 안 되는지 선생님은 내게 말해주었다. 선생님의 이 야기를 들을 때는 내 행동이 부끄럽기도 하고 다시는 울지 말 아야지 하는 생각이 들지만 작업장에 오면 또 눈물이 났다.

선생님은 '예쁜 경혜씨는 이렇게 합니다'라는 표를 만들어서 내게 스티커를 붙이게 했다. 친구들에게 욕하거나 때리지 않고 울지 않았을 때 파란색 스티커를 붙이는 기분은 참 좋았다. 그 러나 내가 한 나쁜 행동 때문에 빨간색 스티커를 붙여야할 때 는 부끄럽고 슬펐다. 일주일 내내 파란색 스티커가 많으면 모든 사람들 앞에서 칭찬을 받고 내가 좋아하는 책 읽는 시간도 상 으로 받았다.

그렇게 동료들과 어울려 지내는 동안, 나는 밀가루 반죽을 밀대로 미는 작업과 쿠키 찍는 것을 할 수 있게 되었다. 손힘이 약해서 예쁜 모양으로는 못하지만 빵 둥글리기도 하고 직원이

되어 월급도 받았다.

일을 해서 받은 월급은 내가 좋아하는 예쁜 원피스를 살 수 있어서 좋았다. 처음으로 옷가게에서 이 옷, 저 옷을 입어보면서 내 돈으로 마음에 드는 원피스를 골라서 살 때는 공주가 된 기분이었다. 롯데호텔에서 있었던 송년회에서 내가 산 자주색 원피스를 입은 나는 아주 날씬하고 예뻐 보였다.

내가 제일 사랑하는 푸들강아지 분홍이도 2017년 부산 남포동 국제시장에서 내가 번 돈으로 샀다. 여행을 가기 전에는 안 간다고 떼를 쓰며 얼마나 울었는지 모른다. 하지만 부산 송도에서 케이블카를 타고, 해운대 바다가 보이는 호텔에서 잠을 잘 때는 너무나 좋았다. 경주 놀이공원과 첨성대, 포석정도 구경했다. 그 여행을 가지 않았으면 분홍이와는 절대로 만나지 못했을 것이다.

분홍이는 정말 착한 하얀색 푸들 강아지 인형이다. 나는 분홍이하고 이야기하는 것이 제일 좋다. 그리고 밤이면 언제나 내 이불 속에서 같이 잠을 잔다. 때로는 분홍이가 참 불쌍하다고 생각된다. 입이 없어서 먹지도 못하고 밖에 나가서 놀지도 못한

다. 내가 꺼내주지 않으면 장롱 속에서 갇혀 지낸다. 그래서 분
홍이가 진짜 살아 있는 강아지면 좋겠다는 생각을 매일 한다.

　언젠가는 동료들과 협동해서 음식을 만드는 요리 경연대회
에 나간 적도 있다. 거기서 우리는 우수상을 받았다. 나는 그때
가 아직도 기억난다. 대회에 나가기 위해서 난생 처음 숱이 적
은 내 머리에 드라이어로 웨이브를 넣고 예쁜 머리띠를 했다.
얼굴에 기분 좋은 냄새가 나는 하얀 분을 바르고 내가 좋아하
는 분홍색으로 입술을 칠했다. 선생님은 150cm의 작은 키에 배
가 나온 내 몸에 맞는 예쁜 원피스를 구해서 입혀주었다. 거울
에 비친 모습은 내가 아닌 것처럼 너무나 예뻤다.

　대회가 끝나고 집으로 돌아와서 우수상을 받아서 좋은 것보
다는 처음으로 화장한 예쁜 얼굴을 씻어야 한다는 것이 더 가
슴이 찢어지는 것처럼 아팠다. 그래서 세수를 하면서 엉엉 울었
던 기억이 아직도 생생하다.

　사실 나는 내 몸에 대해 관심이 많다. 머리를 길러서 파마도
하고 싶고 분홍색이나 노란색 예쁜 새 원피스도 입고 싶다. 나
는 여자니까!

그래서 말인데 나는 25살이 넘어도 생리가 없어서 많이 울었다. 나는 걱정이 생기면 눈물이 난다. 출근할 걱정, 다음 날할 식빵 작업에 대한 걱정, 한 달 후에 갈 캠프 걱정……. 아직일어나지도 않은 일들에 대한 걱정이 떠오를 때마다 눈물을 참지 못한다. 그런데 나보다 나이가 적은 보라나 현정이도 하는생리가 없으니 걱정도 되고 너무 속상했다. 그래서 계속 눈물이났다. 엉엉 하고 큰 소리로 울기도 했다. 보다 못한 선생님이 도대체 왜 자꾸 우냐고 물었을 때 "생리가 없어요!"라며 더 큰 소리로 서럽게 울었다.

　　첫 생리 때의 날아갈 듯한 기분을 아마 엄마나 선생님은 모를 것이다. 진짜 여자가 된 느낌이었고 어른이 된 기분이었다. 그래도 계속 또 다른 이유로 아기처럼 울기는 했지만 말이다.

　　작년 5월, 울지 않겠다고 약속하고도 눈물을 못 참는 나에게선생님은 말했다.

　　"경혜씨 오늘 하루에 좋았거나 속상한 일, 그리고 기분 나빴던 일을 일기에 한번 써보면 어때요?

　　그래서 일기 쓰기가 시작되었다.

처음에 말했지만 나의 머릿속에는 생각전구가 여기서 반짝, 저기서 반짝댄다. 여러 생각들이 동시에 반짝반짝할 때도 있다. 그러면 갑자기 반짝이는 생각대로 엉뚱한 말이 나오기도 한다. 그렇지만 그걸 정리해서 조리 있게 말하거나 쓰기는 정말 어렵다.

나는 내가 못다 쓴 이야기를 그림으로 말한다. 그래서 하는 말인데 내 일기를 읽을 때는 숨은 그림 찾기를 하듯 꼼꼼하게 봐주기를 바란다. 그리고 그 속에 내가 글로 쓰지 못한 이야기를 찾아내주면 참 고맙겠다.

나는 매일 저녁을 먹고 아껴둔 마시멜로우를 맛보듯 장롱에서 일기장과 색연필을 꺼낸다. 그리고 따뜻한 커피 한 잔과 함께 혼자서 하루를 생각하며 그림일기를 쓴다. 나는 그런 저녁 8시가 참 행복하다.

글_이귀경 평화의마을 원장

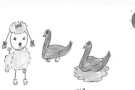

6월 2일 일요일 날씨 맑음

임분홍이는 입이 없어서 먹이을 못 먹었습니다.

오리들이 가만히 앉어서 멍을 때리고, 갑니다.

차타의 강아지의 이름은 사바둘입니다.

최자두는 오빠가 없고, 동생이 있습니다.

김민지도 동생이 없고, 오빠들이 있었습니다.

아, 호동이와 익산이가 그립니다.

차례

등장 동물 및 인물

- (남)호동 : 평화의마을에 살던 듬직한 맏형 골든 리트리버. 얼마 전 갑작스럽게 무지개다리를 건너 지금은 만날 수 없지만, 아직도 많이 보고 싶고 그립습니다.

- (남)익산 : 평화의마을에 사는 블랙 스탠다드 푸들. 듬직했던 호동이와 달리 막내티 물씬 풍기는 귀여운 장난꾸러기인 반면 종종 아프기도 해서 걱정이 됩니다.

- (임)분홍 : 본가에 있는 부산 출신 푸들 인형. 몇 년 전 부산 여행에서 직접 골라 데리고 왔는데, 푹신하고 예뻐서 너무 좋아요. 얼마 전까지는 분홍이가 익산이 동생인 줄 알았는데, 최근에 다시 생각해 보니 둘이 동갑 친구인 것 같아요.

- 안중근 의사 : 군인이자 독립운동가. 이토 히로부미를 사살하고 나라를 구해주셔서 정말 감사합니다. 책에서 봤는데 안중근 의사의 젊은 시절 별명이 허풍쟁이, 번개였었대요.

- 만해 한용운 : 스님이자 독립운동가. 스님인데 나라를 지키기 위해 데모를 하다가 감옥에 가셨대요. 정말 멋있는 분인 것 같아요.

- 악당 그리개리 : 즐겨보는 만화 영화 '출동 지구특공대'에 나오는 악당캐릭터. 원래 이름은 '그리들리'라는데, 그리개리라고 부르게 되네요. 원래 영웅들을 좋아하고 존경하는 편인데, 그리개리는 분명 악당인데 왜 자꾸 생각나는지는 모르겠어요.

- 김근우 : 평화의마을 직장 동료인데, 키가 작은 아이예요. 근우가 강아지를 무서워하는 것은 이해할 수 없지만, 귀여워서 좋아요.

- 그 외 이종헌, 이종수, 김가연, 문창석, 양은주, 정보라, 김가연, 문애순, 김승언도 평화의마을에서 함께 일하고 있는 동료이자 오빠, 동생들입니다.

호동이

굴드 리트리버

예쁘다. 호동이가 보고 싶어요.

익산이

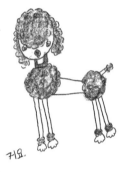

푸들
산양개
집도 지킵니다.
귀여워요. 키가 커요.

분홍이

강아지 인형

머리에 리본을 맵니다.

부산에서 왔어요.
익산이의 친구예요.
푹신푹신 좋아해요.

Write your dreams

꿈꿀 수 있다면 꿈을 이룰 수도 있다.

-월트 디즈니

5월 19일 일요일 ^{날씨} 비

오늘은 한 번도 안 울었다.

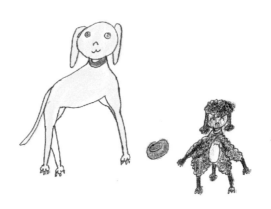

흰둥이의 동생은 남호동 털이 노렸다.
해서 골든 리트리버입니다. 호둥이의 동생의
소식이 없다. 호둥이의 동생의
호둥이의 동생은 털이 꼴불끄을 검정샘이다.
남익산입니다.

5월 20일 월요일 날씨 맑음

오늘은 또 울었다.

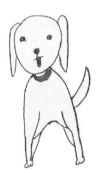

회사 주방에 이종헌 당당님께서는 설거지을
하십니다.
우리집 강아지 호동이는 태크에 누웠다.
일산이도 밖에 갔다.

5월 21일 화요일 맑음

오늘도 슬퍼 울었다. 이제는 그만 울지마아야한다.

호동와 익산이도 콜콜 잠요.
눌이지 말아야 한다.
분홍이는 귀여운 퍼 푸들 강아지입니다.

오늘은
5월 22일 수요일 맑음

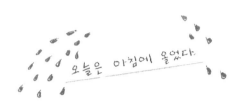
오늘은 아침에 올었다

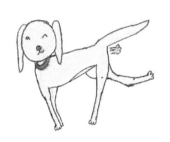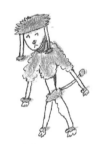

익상이는 사료을 먹는데, 호동이께을 빼서
먹었다. 정말로 돈까즈가 빌렀다.
이종수가 앉저서 졸았다.

김곤우가 귀었다.
오석진이는 너무 커서 징그러웠어요.
김가연이가 제빵실에서 왔다 갔다
합니다.

26

5월 23일 <u>목요일</u> 날씨 맑음

나는 오늘 아침에 울었다.

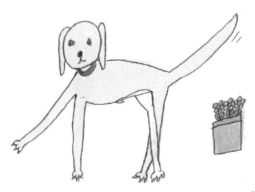

호동이는 데크에 앉자서 멍때렸요.

익산이도 똑같이 앉자서 멍때다.

미향이도 가만이 앉자서 멍을 땠렸습니다.

피파 나무에 피파가 대박 열렀습니다.

오늘도 돈까즈도 안 먹어고, 김치와 아제 재러
드만 먹엇습니다.

임정혜

5월 24일 금요일 날씨 맑음

오늘은 울다가 웃었다.

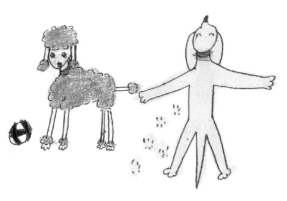

호동이는 낮잠을 자고 있습니다.
익산이도 공놀이 하고 놀았다.
제빵실 아이들이 안 났왔다.
분홍이 얼골도 보지 오랬다.

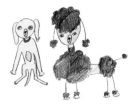

5월 25일 토요일 날씨 맑음

오늘은 안 울었다.

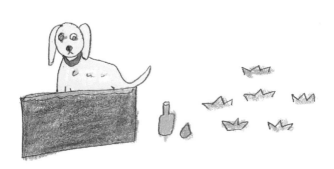

호동이와 익산이는 목욕을 해습니다.
오래만에 분홍이를 만났습니다.
안중근 선생님께서는 손가락을 자랍니다.
자두는 날씨해요. 고양이 좋은 가가이
안 갑니다.

5월 26일 일요일 날씨 흐림

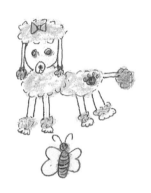
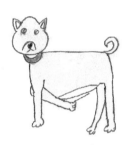

우리집 강아지 문홍이는 가만히 앉져

있습니다.

안중근 선생님께서는 하루엔 책을

안보면 입안에 가시가 돕니다.

호도이는 골드 리트리버입니다.

익산이는 마초코푸트입니다.

문향순은 자손이 없습니다.

5월 27일 ^{월요일}날씨 비

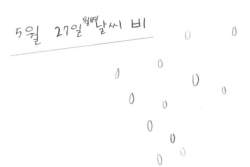

오늘은 비가 많이 와서 집가을 했습니다.
우리집 강아지들이 비을 맞쳐서 털이
첯섰다.
나 혼자서도 화장실 청소 했습니다.
정말로 심심했습니다.

5월 28일 화햘날 씨 맑음

오늘은 울었습니다.

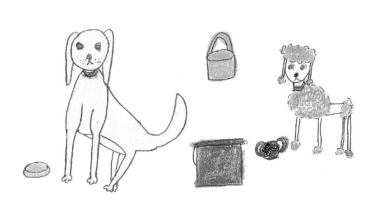

호동이는 키가 커서 징그렀어요.
익산이는 키가 작고 귀여워요.
근우와 승현와 은지도 안 났왔습니다.
로일이는 왜 오질 났나왔다.

5월 29일 수요일 날씨 맑음

오늘은 아침에 또 울었다.

호동이와 익산이는 둘이 참 낮잠을 자요.
미향이는 앙옹앙옹 울었요.
금동이 푸는 위험한 모형을 좋아합니다.
라이거는 조제지을 좋아합니다.
개그맨 강호동은 다이어드을 합니다.

5월 30일 묵요일 날씨 흐림, 비

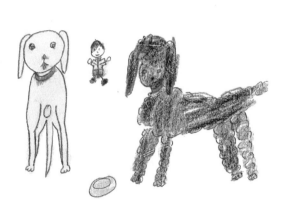

문창석 오빠가 고집을 부렸다.
상호는 호동이와 익산이 앞에서 휴대전화로
게임합니다.
봉분홍이가 양 문다.
오늘도 김근우가 안보여서 결근했다.

5월 31일 금요일 날씨 비

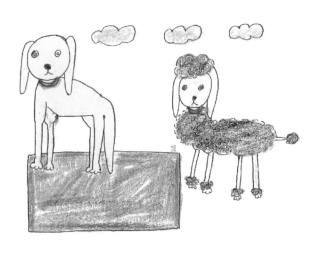

오늘은 익산이가 자꾸 사람형을 부른다.
호동이도 앉자서 멍멍 잘쳐 안집니다.
빨래도 잘 안 말린다.

~~5월~~
6월 1일 토요일 날씨 맑음

오늘은 안 울고 웃었습니다.

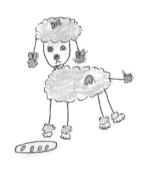

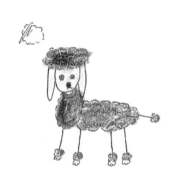

익산이는 임분홍의 동생 강아지입니다.

호동이는 임희동의 사촌동생 강아지입니다.

그리개티 별명은 삼칠살, 돼지입니다.

안중근 선생님의 별명은 번개입, 말장시입니

다.

6월 2일 일요일 날씨 맑음

임분홍이는 입이 없어서 먹이를 못 먹었습니다.

오리들이 가만히 앉저서 명을 때리고, 갑니다.

차타의 강아지의 이름은 차바둑입니다.

최 자두는 오빠가 없고, 동생이 있습니다.

김민지는 동생이 없고, 오빠들이 있었습니다.

아, 호동이와 익산이가 그립니다.

오늘도 아침에 일어나서, 청소을 했다. 아침회
아침 차죠을 햇슴니다. 오후에 눈물이 나왔서
울었슴니다. 호동이가 께단위에 잤다. 익산이도
멍멍 짖슴니다.
제빵실에 은주가 가만히 서 멍때립니다.
선생님 한테 혼났다.

6월 4일 월요일 날씨 맑음

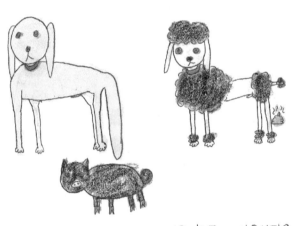

오늘은 울었습니다. 왜 울었을까? 눈물이 났을니까요.
남호동은 골드 리트리버 맹도견입니다. 남익산은
다크초코푸토 소형견 털개 사냥개입니다. 악당 그리개리
는 살이 통통해요. 개그맨 이휘제씨는 살이 없고,
날씨해요.

6월 5일 수요일 날씨 맑음

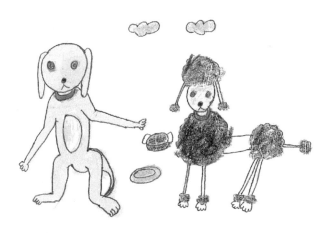

오늘은 안 울고, 잘 웃었다. 백현정은 직원이
아니고, 훈련생입니다. 호동이는 안 짖고, 익산이는
잘 짖니다.
이틀만엔 우리집 강아지 분홍이를 봅니다.
오석진이는 키가 큽니다. 김근우는 키가 작습니다.

6월 6일 목요일 날씨 비

오늘은 나라을 구하다가 돌아가신 훈구영영이
기르는 날 현충일입니다.
임분홍이는 멍때리고, 콰콰이는 앉저있다.
구하리는 날씨하고, 구두리는 통통해요.
신비는 무서워요

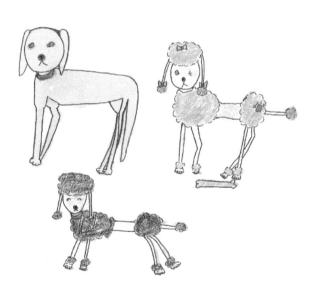

오늘은 눈물이 나와서, 울었습니다 분홍이는 귀여운
푸드 강아지입니다. 신비는 뿔이 두개 달렸습니다.
오리는 뛰뚱뛰뚱 걸었습니다. 호통와 익산가
그립니다.

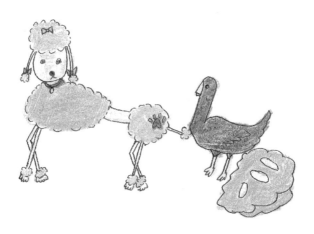

오늘은 자장면을 먹었습니다. 라바의 인생은 처음엔
알에서, 애벌레가 태어났고, 번데기로 변해서, 나비가
된다. 분홍이는 입이 없어서, 먹을 수가 없었요.
자두는 키카 작았다. 민지는 키가 큰다. 악당
그리개리는 개그맨 김준형을 닮았다. 프래시
박사님은 지구의 여신 가야의 딸입니다.

3 weeks

일단 3주 성공!

정말로 실패하는 사람보다는
스스로 포기하는 사람이 훨씬 더 많다.

-헨리 포드

6월 9일 일요일 날씨 맑음

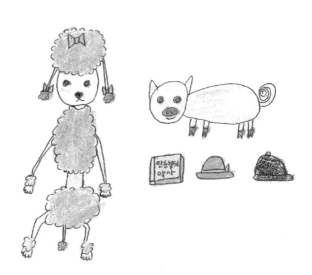

분홍이의 다리는 짧은 다리입니다. 호동이의
다리는 긴 다리입니다. 익산이의 다리는 또
짧은 다리입니다.
과거는 일제지대, 해방, 군국주의 시대입니
다. 안중근은 창모 총장입니다.

64

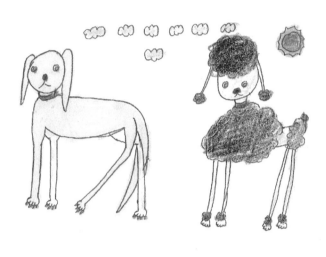

오늘은 화장실에서 울었습니다. 호동이는 멍멍
안 짖고, 익산이만 멍멍 짖었습니다
 김근우는 고양이를 좋아합
니다. 외계인를 좋아합니다. 무서운 귀신도 좋아합니다. 피카츄를 좋아합
니다. 추엽난 안중근 선생님을 좋아합니다.
일본인 이토 히로부미를 좋아합니다. 미국인 도널드
트 ~~럼~~ 뚝 대통령님도 비지겠다.

6월 11일 화요일 날씨 맑음

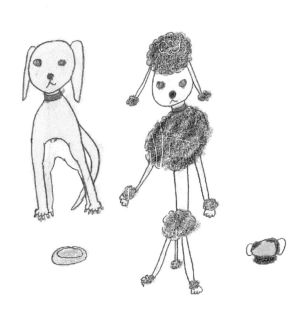

오늘은 아침에 또 울었다. 익산이도 또 멍멍
짖었다. 이번엔 호도이도 안 칫눈다. 김승현이는
오늘도 또 결근했다. 좌은지도 오후 2시에 느깐
출근했다.

6월 12일 수요일 날씨 맑음

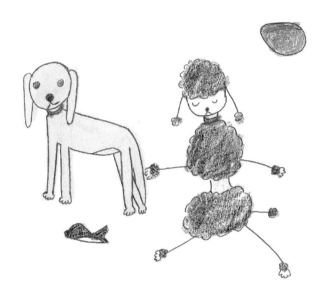

오늘은 점심시간에 눈물을 보이고, 말았다.
우리집 호동이는 밖으로 났왔다.
익산이도 잠을 찼다. 피고나네.
 고양이는 이층에서 야홍야홍 울었요.
 김근우는 회사 화장실에 갔다.

6월 13일 묵요일 날씨 맑음

오늘도 나누터에서 울었습니다.
분홍이 닮은 푸들 강아지 익산한테 물버했다.
호동이는 짜동생 강아지를 말리지도 못 하고,
잠만 잤다. 석진이는 그림을 그리다가 홍이
을 찾젔다. 아깨다.

6월 14일 ㅁ금요일 날씨 비

오늘 아침에 눈물을 흐리고, 맑았습니다.
안중근 선생님께서는 어려섰부터 미스터문
처럼 깡총깡총 잘 뛰십니다. 호동이도
멍멍 안 짖고, 있습니다. 익산이도 멍멍
잘 짖었습니다. 대한민국 와이팅 일분은
노입니다. 푸들 강아지 분홍이가 그립습
다.

6월 15일 토요일 날씨 맑음

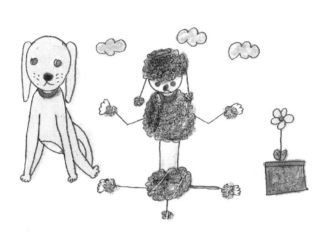

아침에 혼자 밥 먹고, 설거지을 했습니다.

우리집 강아지들이 잠을 잡니다.

황초는 마녀가 되었습니다.

안중근 선생님께서는 말장시, 버개임,

허풍장이입니다.

내가 묵말래 죽겠다.

6월 16일 일요일 날씨 맑음

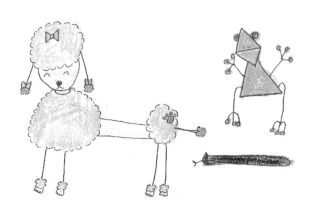

오늘은 청소을 했습니다. 우리집 훈홍이는
오리 전문 사냥개 푸드입니다.
개구리는 어린때 올챙이여데요.
안중근은 선생님 께서는 김아려와 질훈을
햇데요.

6월 17일 월요일 날씨 맑음

오늘은 눈물이 나와서, 울었습니다. 분홍이는 귀여운
푸드 강아지입니다. 신비는 뿔이 두개 달렸습니다.
오리는 뛰둥뛰둥 걸었습니다. 호통와 익산가
그립니다.

6월 18일 화요일 날씨 비

오늘 아침에 또 울었다.
오석진이는 밥 안 먹고, 시이열
을 먹고 왔습니다. 김근우가 강아지을
무서워서 욱을 했습니다.

6월 19일 수요일 날씨 맑음

오늘은 고집을 부려서, 울렸습니다.

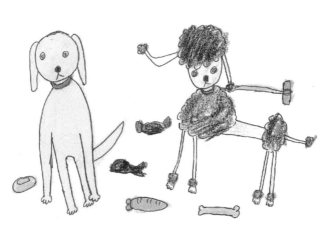

호동이는 털이 누렁색 골드 리트리버
장애인 안내견입니다.
익산이는 털이 깜정색 덥크 초크푸들 오리
전문 사냥개입니다.
미향이는 털이 하향색 페르시안 고양이
입니다. 김근우는 강아지들을 싫었합니다.

6월 20일 묵요일 날씨 맑음

오늘은 안 울고, 웃셨다.
아침에 익산이가 물을 먹다가 데크에
흐렸다. 로일이가 그립습니다.
오적진이가 화가 날 지겄이다.

86

6월 21일 금요일 날씨 맑음

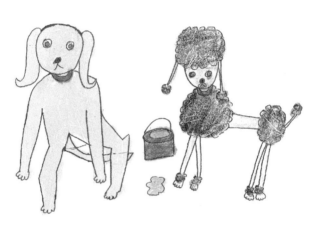

왜 오석진이가 화가 났스니까요.
평화의 마을 선생님들이 월급을 안 주나까
화가 났다.
임분홍의 동생 익산이가 또 물을 흐렸습니다.
너 누나한테 혼났다.

6월 21일 토요일 날씨 맑음

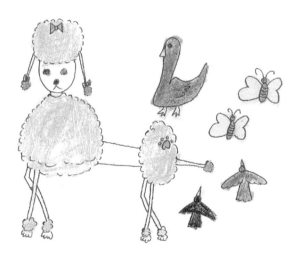

2019년은 황금 돼지때해 기해년입니다.
3.1 동립운동 100주년 기념일입니다.
남호동은 골드 리트리버입니다.
남익산은 더초코푸들입니다.
안중근 선생님께서는 번개입 이예요.

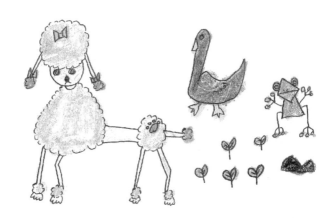

임한홍의 동생은 초크푸들 남익산입니다.

익산이의 형은 골드 리트리버 남호동입니다.

월땅 김월봉 선생님께서는 안중근 선생님께

서는 하십는건 말을 따라 합십니다.

그러실 마십시요.

6월 24일 월요일 날씨 맑음

오늘은 머리가 아퍼서 울었다.

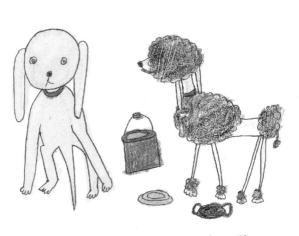

김근우가 출근을 안 해서, 결근했습니다.
오기만 해바 일으다.
아침에 익산이가 짖고 있습니다.

6월 25일 화요일 날씨 맑음

오늘은 제빵실에서 돈까스 만드다가
울고 말았습니다.
김근우가 또 결근을 했었었요.
익산이가 결고언 멍멍 짖고 있습니다.
엄마가 돌립운동을 했습니다.

6월 26일 수요일 날씨 비

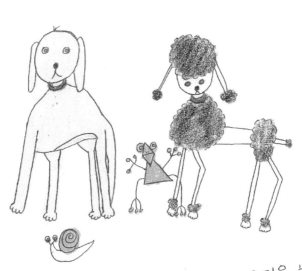

오늘은 요가 강사가 와서 요가을 했다.
익산이도 멍멍 칫고, 사람을 물었다.
김근우는 몸이 약해서 걱정이다.
안중근 선생님께서는 이미 돌아가신
분입니다.

6월 27일 목요일 날씨 비 오다 맑음

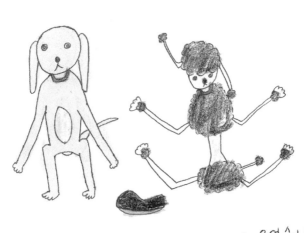

오늘은 정보라가 김가연을 시어서 울었습니다.

호동이와 익산이는 두이서 멍때렸요.

안중근 선생님께서는 철이 없으십니다.

아, 푸들 강아지 임분홍이가 생각납다.

오석진은 긴 다리, 김근우는 짧은 다리입니다.

6월 28일 금요일 날씨 구름과 맑음

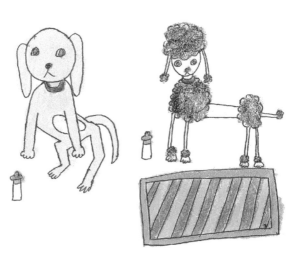

왜 보라가 울어지 가연이 때문에
울었다.
호동이는 어리때는 어창 귀엽웠습니다.
만해 한용훈 선생님께서는 어러서부터는
한약을 공부를 합십니다.

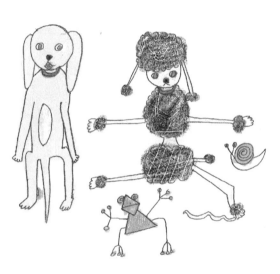

구아리와 구두리는 오누이입니다.
호동이의 다리는 긴다리입니다.
익산이의 다리는 짧은다리입니다.
통 분홍이는 예쁜 강아지입니다.

남호동이는 독일개 골드 리트리버입니다.

남익산이는 프렁스개 더크초코푸들입니다.

도널드 트럼프 대통령님의 별명은 미치광이,

둥탱이, 뚱보입니다.

안중근 선생님께서는 수연이 김십니다.

만해 한용운 선생님께서는 동립운동을

합십니다.

7월 1일 월요일 날씨 비

오늘은 눈물이 나고 말았습니다.
호동이는 멍멍멍 짖고, 익산이는 멍멍멍
짖습니다.
만해 한용운 선생님께서는 절에 다니고,
사는 스님입니다.
김근우는 고양이을 좋아해요.

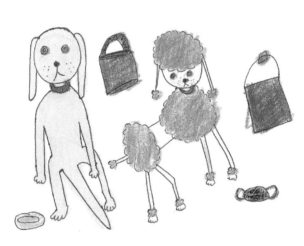

오늘 아침에 물어서 출근을 안 하고, 결근했다.
우리집 그릇홀에서 잤다.
호동이는 테크에 발라닥 누웠다.
익산이도 형을 따라서 누웠다.

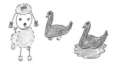

7월 3일 수요일 날씨 맑음

오늘은 땡깡을 부려서, ~~제주~~ 제송합니다.
남호동은 골드 리트리버 독일 강아지입니다.
남익산은 다크초코푸들 프랑스강아지입니다.
고장군은 진도개 한국 토종개입니다.
임양희은 아메리칸 코카 스판이엘 미국
강아지입니다.

7월 4일 목요일 날씨 맑음

오늘 아침에 검질을 메었습니다.
호동이가 그린고, 익산이도 그립니다.

임분홍이는 푸들 프랑스강아지입니다.
개그맨 이휘재의 별명은 긴다리입니다.
장근이 다리는 긴다.
우다중은 흰피 친초째 한국 토종개입니다

7월 5일 금요일 날씨 맑음

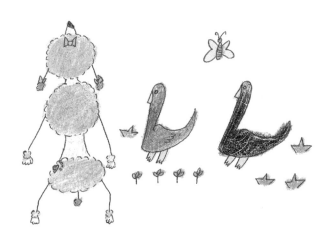

오늘 아침에 또 겁질을 메웠다 지겹다.
결고엔 신비가 구아리을 따았갑습니다.
임분홍이가 멍멍도 안 짖고 있습니다.
오리들이 멍을 땜닙따다.
김근우는 강아지을 무서워서 도망간다.

7월 6일 토요일 날씨 맑음

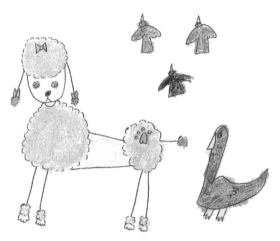

오늘도 아침운동을 했습니다.

분홍이는 털이 굽슬굽슬 다리는 짧다.

오리는 비느하우스에서 걸었갑니다.
개그맨 김국진의 고향이 강원도입니다.
악당 그리개리는 살이 통통 붉었났습니다.

우리의 공동이 푸는 친구가 있네요.
최강님의 구아리의 남자친구입니다.

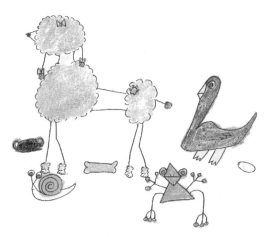

7월 7일 일요일 날씨

오늘은 또 놀고 말았습니다.

분홍이는 가서요? 따나 가서요.

오리는 지금은 날지 못 나랐갔습니다.

개구리는 개굴개굴 울고 있서요.

비가 오면 달팽이들이 나타났다.

호동이는 익산이의 형 강아지입니다

고 제국은 긴다리. 김근우는 **짧은** 다리입니다.

50 days

별써 절반 성공!

머리로 생각하고 가슴으로 믿는다면
무엇이든 이룰 수 있다.

-나폴레옹-

7월 8일 월요일 날씨 흐림

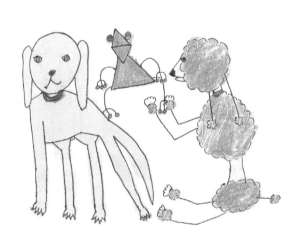

오늘아침에 또 땡깽을 부렀습니다.
왜 땡깽을 부러소까요? 후했었다.
오석진이가 결근을 했습니다.
호동이는 안 짖고 익산이만 짖었습니다.

7월 9일 화요일 날씨 흐림

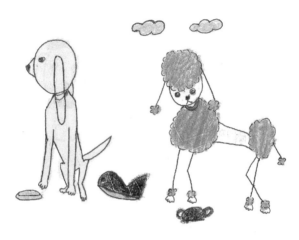

오늘은 제빵실에 한솔을 12두번 쉬었다.
빵귀도 귀었습니다. 창피해요.
오석진이도 또 결근 했습니다.
김근우는 몸이 아퍼서, 병원에 간다.
호동이와 익산이도 두이 나라희 사료을
먹습니다.
만해 한용은 선생님께서는 부추을 싫어
하십니다.

7월 10일 수요일 날씨 비

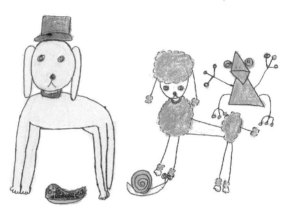

오늘은 결국에 집으로 돌아왔습니다.

남호동의 사촌 여동생 강아지 푸들 임분홍이가
장농속의 가처 있습니다.

호동이의 동생 강아지 남익산의 마구 멍멍
짖어대다.

만해 한용운 선생님께서 박박 스님입니다.

김근우가 화사에 ~~축축~~
출근했습니다.

7월 11일 목요일 날씨 맑음

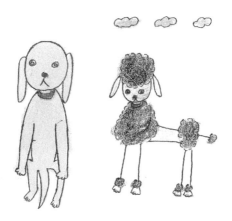

오늘은 제빵실에서 돈까스을 500장을 만들었다.
호동이의 동생강아지가 (푸들) 분홍이가 밖으로
나왔습니다. 악당 그리개리와 푹래시 박사와
리커가 있다. 안중근 선생님의 별명은 반개입
입니다. 만해 한용운 선생님의 별명은 낙지,
문어, 대머리, 박박이입니다.

7월 12일 금요일 날씨 흐림

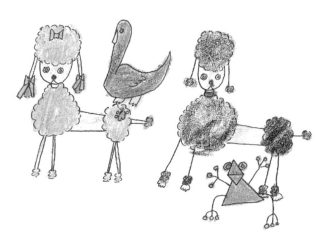

오늘은 쉬는 날입니다. 하우스에서 또 건칠을
멘다. 요즘 악당들이 사고만 칩니다.

누나 강아지 분홍이는 동생 강아지 익산이
를 그리고 있습니다. 안중근 선생님께서는
동립운동가입니다.

7월 13일 토요일 날씨 비

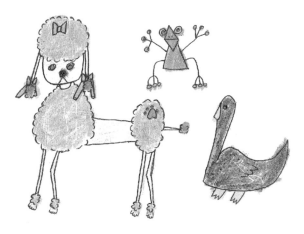

비 오는 날에는 청소을 해습니다.

임분홍이가 장농속에 가다가 밖으로 나왔
습니다. 최자두가 동생의 책보장지가
부러웠다. 만해 한용운 선생님께서는
스님도 하고, 동립운동가이십니다.

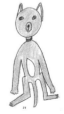

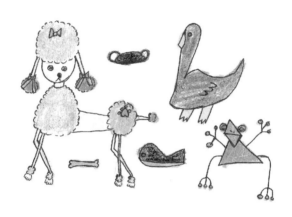

아침에 견질을 메고, 밥을 먹었다.
가수겸 개그맨 송해 선생님의 연세는
92세입니다. 분홍이와 익산이는 프랑스산
푸들 남매입니다. 호동이와 로일이는 독일산
뒤트리버 형제입니다. 안중근 선생님의
직업은 군인입니다. 만해 한용운 선생님의
직업은 종교인입니다.

7월 15일 월요일 날씨 맑음

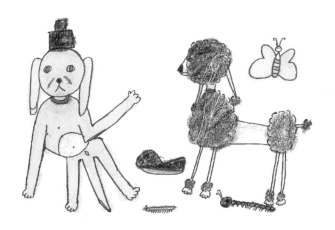

오늘은 제빵실에서 빵가루 식빵을 만들었다.
문애순이도 결근을 했습니다. 호동이의 동생
강아지 익산이가 서러게 울고 짖었댑니다.
짖질마라. 누나 강아지가 있댄다.

형 강아지가 응원할께요.
안중근 선생님의 봉명을 안응칠입니다.

7월 16일 화요일 날씨 맑음

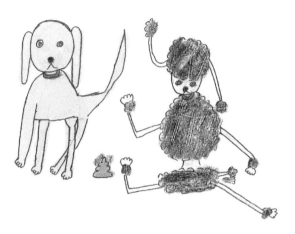

오늘은 체방실에서 돈까스을 만들었습니다.
호동이와 익산이는 둘이 한거번에 짖다가
주인 엄마 한테 ~~우었~~ 먹었다. 너희들이
똥강아지다. 김근우는 강아지을 싫어서,
고양이를 좋아해요.

7월 17일 날씨 비
　　　수요일 날씨 비

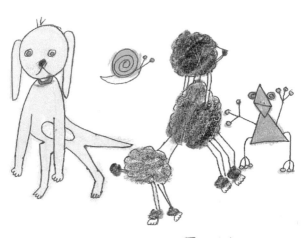

오늘은 바가 와서, 기분이 좋아다.
오래만에 그릇홈에 들었다.
호동이는 안 짖고, 약산이만 짖고 있습니다.
안중근 선생님께서는 말씀이 하십니다.
만해 한용운 선생님께서는 머리을 까고,
스님이 되십니다.

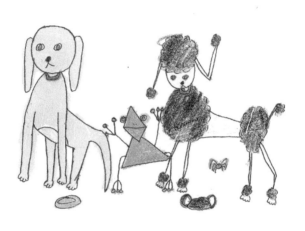

오늘도 문애순이가 옷거리에 눈을 다쳤다.
푸들 강아지 임분홍이가 더러워서 싫다.
남호동의 별명은 똥강아지입니다.
남익산의 별명은 똥강아지, 라면입니
다. 김근우는 이마에 땀이 주룻르 주룻르
흐립니다.

7월 19일 금요일 날씨 비

오늘은 호동이의 사촌동생 강아지 임분홍이가
몸이 더러워요.

곰뚱이는 자기가 미련한 곰 이예요.

꽉꽉이는 꽉꽉꽉 맨날 울었다.

어미 상어는 쎄끼을 낳다가 죽었습니다.

노라즈가 TV에 출연했다.

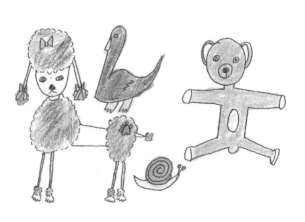

7월 20일 토요일 날씨 비

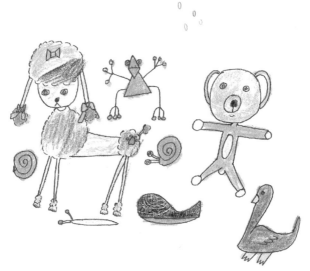

오늘 비가 또 ✕오랜동안 내립니다.
3일 동안 푸들 강아지 엄분홍이가 장농속에
가져이다.
자두와 민지의 몸이 바뀌었다.
만해 한용운 선생님의 보명은 한윤구엽
이십니다.

7월 21일 일요일 날씨 맑음

분홍이는 목욕도 하고, 마사지도 하고,
일광욕도 했습니다.
 곰돌이 푸의 동생 풍동이가 부러워했다.
 하우스에 있는 오리들이 구경했다.
 죄 자두의 별명은 짧은 다리입니다.

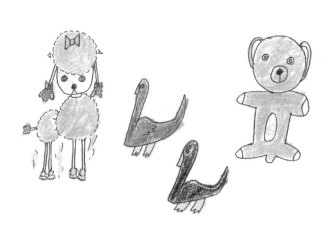

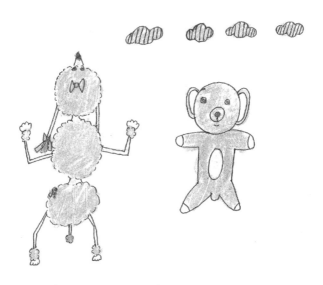

오늘은 건강건진을 받았습니다.

우리집 프들 강아지 분홍이는 장농속에서

잤다. 나도 낮잠도 찾습니다.

안중근 선생님께서는 부인과 딸 아들이

있던다.

7월 ~~13~~일 화요일 날씨 맑음

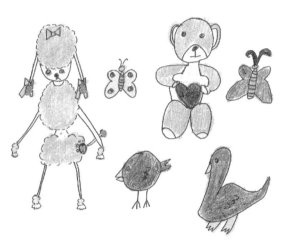

오늘 낮에 병원에 가서 치료 받았다.
장농 속에 분홍이가 잠을 자고 있습니다.
꽁동이가 가고 꽁순이가 다타났다.
강님이 너 때문에 신비가 기절했다.
땡파 무는다.

7월 24일 수요일 날씨 흐림

오늘은 서귀포 보건소에 가서 스크링을 받았습니다. 꼼둥이와 꽁순이가 가서요? 떠나가서요. 와서요? 와서요? 분홍이가 와처 돌아오다. 차자두는 키가 작고, 날씨해요. 최선돌은 키가 큰고, 뚱뚱해요.

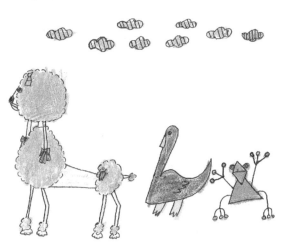

7월 25일 목요일 날씨 흐림

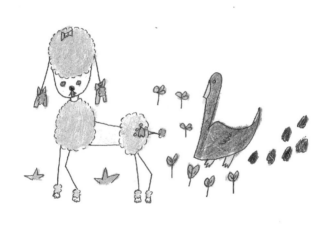

오늘아침에 병원에 가서, 또 치료 받았다.
처음에 비닉 하우스에 들어가서, 건칠을
벤다.
익산이의 누나 강아지는 푸들중 이예요.
하마는 피땀을 흐립니다.

7월 26일 금요일 날씨 흐림과 맑음

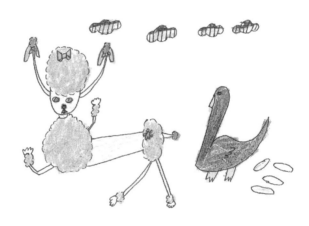

오늘도 또 병원에 가서 치료 받았다.
임분홍의 동생 강아지 악산이의 별명은
텔강아지입니다.
　미국 아이들의 타는 카누을 곰동이 푹가
부서 버렸습니다.
　주라기 가스가 끝나버러다. 아쉬었다.

오늘 아침과 쳐녁에 건질을 두번 했습니다.
하우스에서 오리들이 나만 구경했다.
우리 푸들 임분홍이가 기다리고 있다.
#44호 아저씨가 쓰러저 있습니다.
불호의 면곡을 보았습니다.

10 weeks

어느덧 10주나 되었어!

내일의 나는 오늘의 내가 결정한다.

-나폴레온 힐

7월 28일 일요일 날씨 맑음

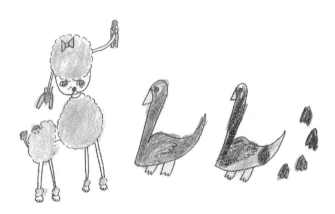

오늘 아침에 청소을 했습니다.
호동아와 익산이가 그리워요.
가수 우연히가 노래을 보고 있습니다.

최자두가 친구들 한테 싸대기를 맞았다.
중국인들은 손재주가 좋구다.

7월 29일 월요일 날씨 맑음

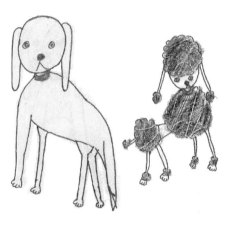

오늘 애순이는 안 쉬고, 보라만 쉬었다.
골드 리트리버 남호동와 다크초코푸들
남익산입니다.
안중근 선생님께서는 수염이 길이고,
있습니다.
만해 한용운 선생님께서는 머리카라이
없으십니다.

7월 30일 화요일 날씨 맑음

오늘은 제빵실에서 돈까스 500장을 직었습니
다. 정보라와 김근우가 두이서 결근했다.
아침에 익산이가 멍멍 짖었다.
안중근 선생님께서는 어려서부터 말을
타다가 낙마사고로 당할번했다.
만해 한용운 선생님께서는 채머리 증세
을 앓으십니다.

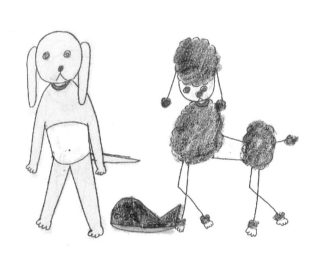

오늘은 보라와 근우가 둘이서 나란히
출근했다.

호동이가 주인품으로 돌아왔습니다.

안중근 선생님께서는 프랑스 회화을
그만두게 했다.

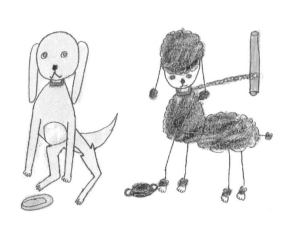

오늘 나누터에서 보라가 코피을 흐러다.
평화의 마을 강아지 호동이가 발목에
흙을 무치고, 들었간다.
안중근 선생님께서는 개을 댁에서 키우십
니다. 만해 한용운 선생님께서는 일분에
가십니다.

5월 2일 금요일 날씨 맑음

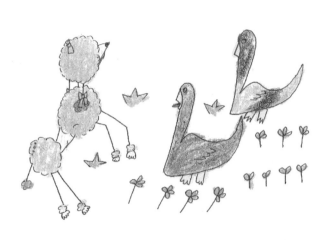

오늘 아침에 고1수원에서 검질을 메었다.
어느날 갑자기 대호가 나타났다.
왜 보라가 피을 흐림까요? 너무 피코하니까
요? 코피를 흐립니다.
외국 비행기가 출하했습니다.
우체식빵이 대위트가 실패했다.

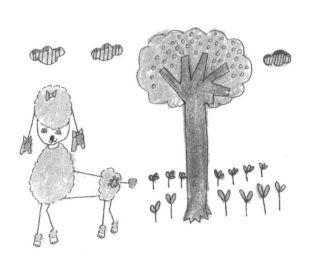

탱구가 보수을 완성했어요. 어청나
부매량의 유호므로 샤샤도 형님이라고
부릅니다. 최자두가 동생 미미을 때리버
했다. 악당 그리개리의 별명은 슈퍼 뚱댕
이, 비유라형, 트렁통입니다.

8월 4일 일요일 날씨 맑음

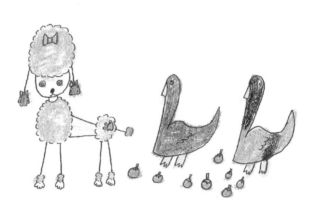

오늘아침에 청소을 했습니다.
장농속의 푸들 강아지 분홍이가 나와다.
개그맨겸 가수 송해가 전국노래자랑을
진행을 했다.
최자두, 최미미, 최승진이두 남매가 노래을
연습합니다.

8월 5일 월요일 날씨 흐림

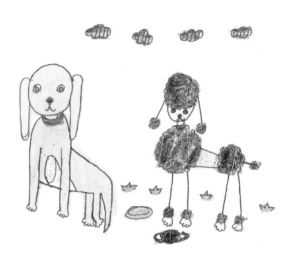

오늘 식당에서 점심먹고, 바나나 껍질을 먹었다.
익산이가 더워서 털을 박박까고, 또다시
견스파이크가 된다.
안중근 선생님께서는 부타 편지을 쓰셨으십니
다. 만해 한용운 선생님께서는 채식주의
자 이십니다.
꼭 염소을 닮으십니다.

8월 6일 화요일 날씨 맑음

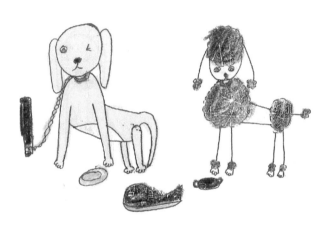

오늘 김승현이가 결근을 2번이나 했다.

익산이가 나만 보면 멍멍 짓습니다.

안중근 선생님께서는 일본인 이토 히로부미

을 총으로 소아 죽기고, 경찰한테 잡혀갑십

니다. 만해 한용은 선생님께서는 기도

합십니다.

8월 7일 수요일 날씨 맑음

오늘애침에 출근했다.
호동이와 익산이가 집을 나갔습니다.
김근욱와 김승헌이가 결근 했습니다.
양은주가 일도 안 하고, 놀앉습니다.
제빵 실에서 500장을 만들었습니다.
나는 미스 무치기을 했습니다.
나는 일을 잘 합니다.

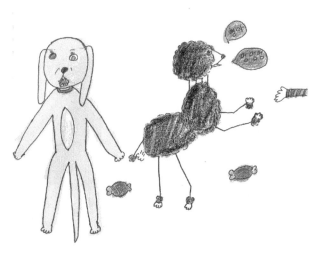

8월 8일 ~~날씨 맑우~~ 목요일 날씨 맑음

오늘아침에 울고, 오후에 울었다.
제빵실에서 돈까스 또 500장을 만들었습
니다. 호동이와 익산이가 멍멍 짖다가
주인아빠 한테 혼났다.
안중근 선생님께서는 살아 계서스면
강아지들을 야단셨다면 얌전한 강아
지가 되었습니다.

8월 9일 금요일 날씨 흐림

오늘은 장녹속에서 잠을 자고 있는 분홍이를
깨워다.
미국인들이 물고기을 낚시를 합니다.
소세지의 사촌 핫도그가 브래그의 이발소에
놀로왔습니다.
노라조는 음치가수가 앞이고, 랩 하는
가수입니다.

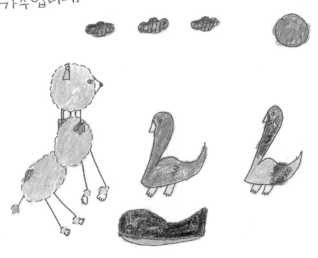

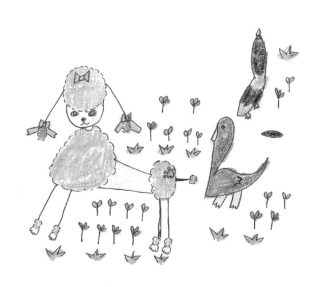

오늘은 아침에 일어나서, 하우스에서 껌질 멘다. 호동이는 골든 리트리버, 분홍이와 익산이는 푸들중입니다.

초초는 구미호가 되었습니다.
새야 새야 파랑새야 녹두밭에 앉찌마라
녹두 꽃이 떨어지면 창푸장수 울고간다.

8월 11일 일요일 날씨 비

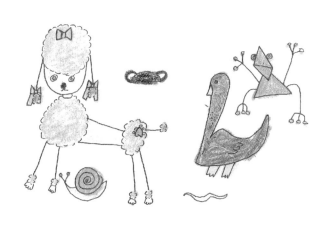

오늘도 또 효을없버렸다. 눈물도 흐르고,
코물도 흐립니다. 최자두는 오빠들이 있었스
면 좋겠다. 페루인들이 서양음식을 먹습니다.
분홍이는 멍멍 칩습니다. 오리는 콱콱 울었
요. 개구리는 개그개그 울었요. 달팽이는
느리느리 길었요. 지렁이는 꿈틀꿈틀 길었다.
어느날 개밥그릇이 비었다.

8월 12일 월요일 날씨 비 ♪ ♪ ♪ ♪

오늘아침에 생리가 터졌습니다.
나는 분홍이 다문거 한터 놀랜다.
안중근 선생님께서 일분인 한터 고문을
당했다. 만해 한용운 선생님께서는 안
선생님의 노래을 불으십니다.

8월 13일 화요일 날씨 맑음

오늘 우리의 근우가 아이스팩에 물을 담다가 옷이 흠벅 젖저있다. 익산이가 회사 잔디에서 죽었다. 안중근 선생님께서는 금을 파라서 나라을 구하십니다. 만해 한용운 선생님께서는 머리 깎고, 산에 가젔다.

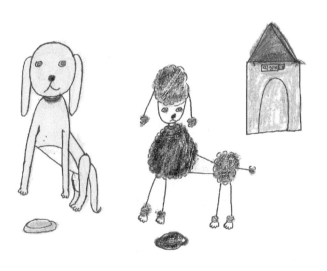

8월 14일 수요일 날씨 흐림과 맑음

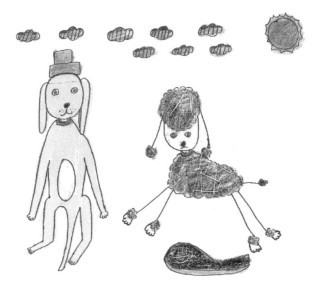

오늘날 푸들 강아지 익산이가 밖으로
나와다. 나는 집에 쳐와서 발래도 개고,
생리대도 찼고, 빨았다. 황기현씨께서는
문제인 대통령님을 괴룹니다.
안중근 선생넘 한테 혼난다.

8월 15일 목요일 날씨 비

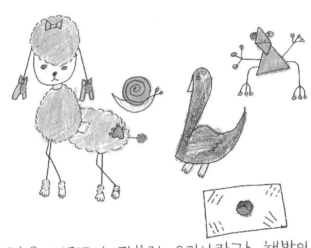

오늘은 제74주년 광복절 우리나라가 해방이
되는 날입니다. 아베 신조는 저승사자에게
되러간다. 미국인들이 난파선을 연구가
되었다. 호동이의 여동생 강아지 임분홍이가
밖으로 나왔습니다. 피타고라스 피치 미니가
일본 애니매이션입니다. 참 윤동주 선생님
이 그립습니다.

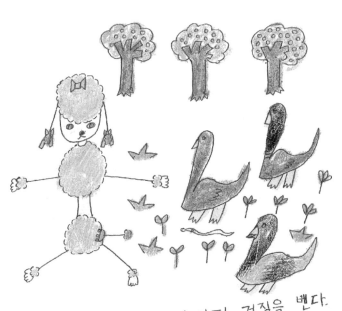

오늘 에침에서부터 져녁까지 겁질을 밴다.
우리 강아지 분홍이와 흉을 첩습니다.
호동이 닮은 건은 인두션핀을 줄깁니다.
오태양의 별명은 오리, 오징어입니다.
총독 김두섬 선생님꼬 참모 총장 안중군
선생님과 대장 이별윤 선생님 이십니다.

D - 10

열흘만 더 해보자!

당신이 할 수 있는 가장 큰 모험은
당신이 꿈꾸는 삶을 사는 것이다.

-오프라 윈프리

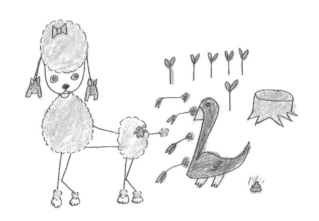

오늘은 검질을 대박 메고, 집에 들어와서,
목욕했다. 노디는 근우가 싫어하는 여우
이다. 아가야 호동이가 7마리입니다.
브레트 이발소을 보았습니다. 분홍이는 멍멍
푸들, 스크럼지 메터브 임은 콱콱 오리이다.

8월 18일 일요일 날씨 맑음

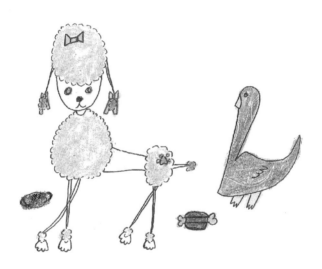

오늘날 분홍이와 또 춤을 추었다. 그러나
미미의 친구 준이는 축구공에 얼굴에 맞았다.
~~그룹~~ 코스모스을 보았습니다. 악당 그리개리는
꿀꿀 돼지입니다.

8월 19일 월요일 날씨 맑음

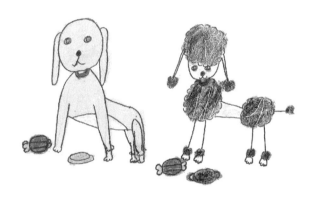

오늘날 문창석 오빠가 ~~끝~~반말을 썼습니다.
다크초코푸들 익산이가 북도어 들었갔다.
안중근 선생님께서는 역사 책을 만으십니다.
만해 한용운 선생님께서는 눈물을 흐립십
니다. 월당 김원봉 선생님께서는 어리석~~대는~~
학교을 휴학하십니다.

8월 20일 화요일 날씨 비

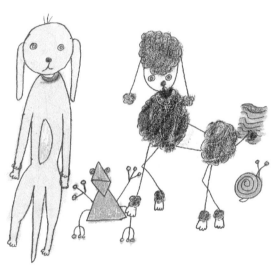

오늘은 김근우가 결근까지 했다.
남호동와 남익산과 둘이 밖으로 나왔다.
나는 아침부터 체조을 했습니다.
안중근의 친동생 안봉근, 안정근, 안공근
입니다.

8월 21일 수요일 날씨 비오다 맑음

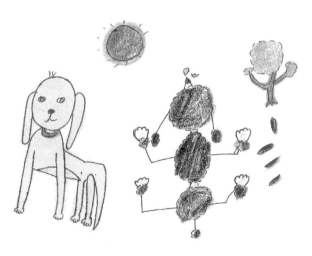

나는 출근하자마자 익산이가 안 보였다.
낮에 나오더는 익산이가 잠이 들었다.

안중근 선생님께서는 중국 상해에 갔습니다.
만해 한용운 선생님께서는 절에 가서,
불공을 드십니다.

8월 22일 목요일 날씨 비. 맑음

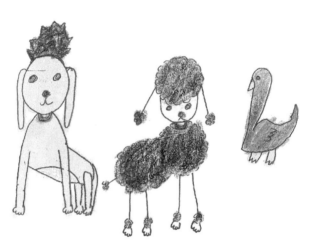

오늘날 백현정이 안 나오며 이수진, 문창석
오빠만 출근했다. 호동이 동생 강아지 익산이
가 밖으로 나오지 안난다.
안중근 선생님 한테 혼난다.
만해 한용운 선생님께서는 웃으십니다.

8월 23일 금요일 날씨 맑음

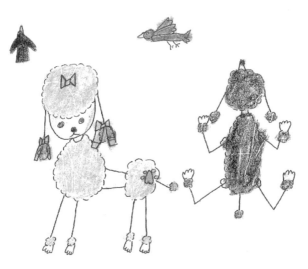

오늘아침에 일어나 마늘까고, 밥을 먹었습니
다. 아기 원숭이가 감점사고로 다해서,
쓰렀졌다. 분홍이 동생 강아지 익산이가
안 보였다. 노라조가 또 지에 나타났다.
안중근 선생님께서는 나라을 구하십니다.

8월 24일 토요일 날씨 흐림과 맑음

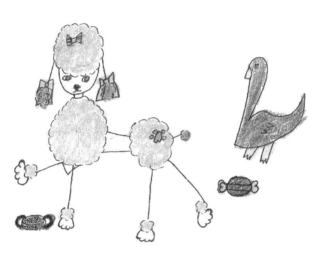

검질도 메고, 체초제도 뿌립니다.
개팔자가 상팔자라. 분홍아가 여석이
방어 앉자있어다. 쥬라기 갑스 쥬라킹을
보았다. 삔비의 별명은 머리가 커서,
수박머리입니다.

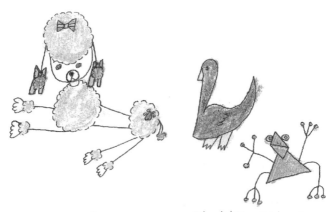

우리집 분홍이가 멍멍수와 하고, 짖는다.
칼 세이건 박사님께서는 별이야기을 하십니
다. 초우는 멍멍 강아지가 되고, 초초는
야홍 고양이가 되었습니다. 김홍집 선생
님께서는 돌에 맞아 죽었다.

8월 26일 월요일 날씨 비·맑음

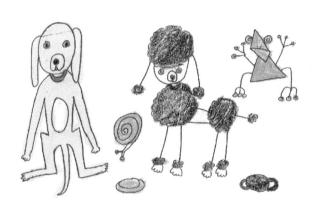

오늘은 고상운이가 나쁜 말을 섰다.
호동이의 동생 강아지 익산이가 짖고있다.
고재국이 옛날에는 평화의 마을에 다녀왔
다. 안중근 선생님께서는 어렸때 할아버
지을 잃고 웁십니다.

Wish your dreams come true

당신 자신을 믿어라.
그러면 그 무엇도 당신을 막지 못할 것이다.

-에밀리 과이

Special Thanks

평화의마을 이귀경 원장님
공동생활가정 우리집 김혜현 담당교사님
전 함께일하는재단 이현정 매니저님
전 땡스앤컴퍼니 윤정혜 팀장님

경혜씨와 함께 쓰는 백일의 꿈

초판 1쇄 발행 2020년 12월 24일

지은이 임경혜　　**펴낸이** 김난희　　**디자인** 디자인 ELVIS 엘비스

펴낸곳 주식회사땡스앤컴퍼니 · 땡스앤북스
출판등록 제2018-000215호
주소 서울시 마포구 성미산로3길 35 1층

일원화 공급처
㈜북새통
주소 (03955) 서울특별시 마포구 월드컵로36길 18 902호
대표전화 02-338-0117
팩스 02-338-7160

© 임경혜, 2020
ISBN 979-11-964676-6-1　12650

*주식회사땡스앤컴퍼니는 여성가족부 지정 예비사회적기업입니다.